Obra de la cubierta
Creación
Enchapado en oro de 14K, bronce, cornalina, ébano, yellow heart
Creado por Joyce Zborower
Colección de Sylvia Browne

Vende tu Trabajo

Como Transformar tu Artesanía en tu Negocio

Joyce Zborower, M.A.

Traducido por M. Angelica Brunell S.

Mi página de Amazon: http://amzn.to/MlKKpJ

Copyright © 2012 Joyce Zborower
Todos los derechos reservados.

ISBN = 1492393436
ISBN-13 = 978-1492393436

DEDICATORIA

Este libro está dedicado a mi esposo, ya fallecido, Edward Zborower, quien me dio el tiempo necesario para desarrollar mis intereses por el diseño y fabricación de joyas, el diseño y la fabricación de edredones de patchwork y el trabajo en madera.
Te echo de menos, Eddie.

CONTENIDOS

RECONOCIMIENTO 9

ASI QUE QUIERES VENDER TU TRABAJO 10

Para vender tu trabajo a una galería, revisa esta lista 11

¿Por qué una galería en lugar de una tienda? ¿Cuál es la diferencia? 11

"¿Cómo comienzo a vender mi trabajo?" 12

"¿Qué significa ...'evaluación por un jurado'?" 12

Afiliación a una organización artística 13

Curadores 14

Otros caminos 14

Competencia 15

Como vender tu trabajo antes de que tu nombre sea conocido 16

¡Haz tu tarea! 16

Como acercarse a ellos 17

Que otras cosas no hay que hacer 18

Las fotografías o diapositivas de calidad profesional son indispensables 18

Como encontrar galerías para contactar 19

Se fácil de hallar 19

¿A consignación o directamente vender? 20

Lineamientos básicos de las galerías 21

Diferencias entre galerías, boutiques y tiendas 22

Otros locales 22

Avanzando 23

Acerca de la autora 24

Español Libros de Joyce Zborower – Available or Coming Soon 26

Kindle English Language Books 27

Preguntas y comentarios (Questions and Comments) 29

Lo último antes que se vaya... 29

RECONOCIMIENTO

Quiero agradecer a mis instructores – Bob y Gina Winston, y Martin Koning – por su disposición a darlo todo para que sus alumnos tuvieran éxito.

ASI QUE QUIERES VENDER TU TRABAJO

... ¿a una galería? ... ¿una tienda? ... ¿una boutique?

Instrucciones completes paso a paso para prepararte para acercarte, vender tu trabajo a y finalmente dejar de lado tu lazo con una galería, tienda o boutique.

Para vender tu trabajo a una galería, revisa esta lista:

¿Qué es lo que ellos buscan?
... nuevos artistas
... afiliación a organizaciones
... nombres conocidos
... artesanía de calidad
... materiales de calidad
... ideas originales
... piezas únicas
... piezas de edición limitada
... y (de preferencia) *todo* hecho a mano
¿Cumple tu trabajo estas especificaciones? (No es necesario cumplirlas todas, pero mientras más, mejor.)

¿Por qué una galería en lugar de una tienda? ¿Cuál es la diferencia?

Este artículo te ayudará a comprender las diferencias entre galerías, boutiques y tiendas, y te dará instrucciones paso a paso detalladas para prepararte a vender tu trabajo.

Aun cuando me concentraré en las galerías, esta información puede aplicarse a los tres tipos de locales.

"¿Cómo comienzo a vender mi trabajo?"

Comenzar puede ser difícil. A menudo, el artista al principio le muestra su trabajo a su familia y amigos. Algunas veces, comienza a venderlo en alguna reunión de su iglesia local, o en una feria de artesanía organizada por una comunidad de jubilados.

Otros artistas comienzan vendiendo su trabajo en las ferias de artesanías locales, muchas de las cuales cuentan con un jurado.

"¿Qué significa ...'evaluación por un jurado'?"

Varios meses antes de la fecha programada para una muestra de arte, se pone un aviso (generalmente en diversas organizaciones artísticas) donde solicita que los artistas presenten diapositivas o fotografías del trabajo reciente. Las fotos son examinadas por un panel de artistas experimentados que deciden si las piezas presentadas tienen la calidad de artesanía y la originalidad que se espera de los trabajos que se presentan en ese evento particular.

Muchas veces, se te permite vender tu trabajo en estas muestras.

Es muy importante (especialmente para los que recién entran en este juego, comprender y recordar que a todos *nosotros*...déjame decirlo nuevamente ...**a todos nosotros** nos han rechazado un trabajo en alguna ocasión.

---- *¡No te lo tomes personalmente!* ----

Si tu trabajo no es escogido para ser incluido en un lugar determinado, no significa necesariamente que se lo juzgó de inferior calidad o de realización deficiente.

Recuerda que "¡es simplemente la opinión de alguien!" y que mucho de lo que se escoge depende en gran medida del gusto personal de los miembros del jurado.

Si piensas que tu trabajo es de igual o mejor calidad que aquel que fue escogido, inténtalo de nuevo en otra parte. Un grupo distinto de jueces podría concordar contigo.

Afiliación a una organización artística

El estar afiliado a una organización artística puede ayudar de varias maneras. Algunas de ellas incluyen proveerte de:
…apoyo por parte de otros artistas con intereses y habilidades similares
…oportunidades de hacer conexiones
…información acerca de proveedores, lugares donde vender tu trabajo, etc.,

Las organizaciones artísticas también pueden ofrecerte educación continua en tu arte o artesanía de elección, proveyendo oportunidades para que otros artistas locales enseñen su trabajo a través de muestras en diapositivas y sus experiencias anecdóticas. También patrocinan talleres hechos por instructores altamente calificados, a veces de fama nacional, a los cuales no podrías acceder de otra manera.

El reconocimiento por parte de los pares es también personalmente gratificante cuando se obtiene la posición de jurado dentro de estas organizaciones.

Está también el hecho de poder enterarse de las ferias que se realizarán, ya sea con o sin jurado, dentro o fuera de tu área geográfica. Como regla, las solicitudes de presentación de obras para las muestras de arte se canalizan a través de estas organizaciones artísticas. De manera que si no eres miembro, probablemente no sabrás acerca de ellas.

Se puede hacer toda la postulación por email para participar en algunas muestras. Las personas encargadas de la muestra generalmente tratarán de vender tu trabajo y enviarte tu parte del dinero.

Curadores

Los curadores viajan por todo el país buscando en estas muestras ejemplos de trabajos excelentes producidos por artistas talentosos nuevos, a los cuales invitan a exhibir y vender su trabajo en sus galerías, museos, centros de arte, etc.

Así, el artista logra que se reconozca su nombre. A medida que el nombre se reconoce cada vez más, el artista se encontrará en una posición financieramente más favorable con respecto a su trabajo futuro.

Otros caminos

Si no tienes la fortuna de ser escogido por un curador, aún tienes múltiples posibilidades. Muchos artistas logran un lugar en tiendas y galerías simplemente por su firme persistencia.

Muchas galerías se especializan en algún tipo específico de trabajo artístico. Por ejemplo, en las Páginas Amarillas de Fénix, hay alrededor de seis (6) columnas a espacio seguido (en su mayor parte), de negocios que están bajo los encabezados de Galerías, Vendedores y Consultores de Arte, o Galerías y Vendedores de Artesanía. El tipo de obras incluidas va desde bellas artes y escultura hasta galerías artesanales y buhardilla campesina.

Encontrar un vendedor que trabaje con tu producto particular y que pudiera estar interesado en asociarse contigo para ayudarte a vender tu trabajo, podría requerir de una buena investigación por tu parte y de algunas habilidades para el telemarketing, pero es factible.

Poner tu trabajo en consignación podría significar que tu producto se expusiera sin que tuvieras que pagar (como tendrías que hacerlo si arrendaras un espacio) y tampoco requeriría inversión por parte del dueño de la tienda – una situación en la que, potencialmente, ambos salen ganando. Ten precaución, sin embargo: averigua con quien estás tratando.

Competencia

El espacio en las galerías es limitado: la competencia es considerable.
El artista emergente debe preocuparse de lograr que su nombre sea conocido, ya que en general, las galerías prefieren trabajar con artistas establecidos. ¡Los artistas establecidos, son "establecidos" porque su trabajo vende! Las galerías no obtienen ganancias si el trabajo no se vende.

Es mejor mostrar y vender tu trabajo, que dejarlo en tu estudio o caja de seguridad – donde nadie más que tú puede verlo y apreciarlo.

Como vender tu trabajo antes de que tu nombre sea conocido

Júntate con cuatro o cinco amigos que realizan trabajos artísticos complementarios y hagan una propuesta para una muestra con un tema particular, y la presentan a un museo, o un banco, biblioteca, galería comercial, tienda u otro lugar apropiado. Mientras menos tengan que hacer los representantes de ese lugar, mejor. ¡A todo el mundo le gustan las cosas hechas, que no requieren esfuerzo!
Es útil enviar avisos de la muestra a los periódicos locales para aumentar la exposición..

Otra posibilidad es un sitio web personal. Si conoces a algún escritor, pídele que haga una crítica de tu trabajo y publícala.

Éstas son solo algunas de las maneras de aumentar tu visibilidad, vender tu trabajo y quizá, ser visto por el dueño de una galería.

¡Haz tu tarea!

Investiga quién puede estar interesado en el tipo de trabajo que haces visitando galerías, revisando sus sitios web, llamando y preguntando, y por contactos con otros artistas de tu región.

Algunas galerías tienen folletos que explican lo que buscan y lo que esperan respecto al trabajo que se les presenta. Por ejemplo:
...piezas y bisagras para joyas (hechas a mano vs industriales)
...piedras para joyas (naturales vs tratadas vs sintéticas)
...diseños (originales vs sacados de un libro)
Los requerimientos específicos no son uniformes en la industria.

Sin embargo, loa diseños originales hechos totalmente a mano, se venden a precios más elevados, ya que generalmente se los considera trabajos artísticos, en lugar de ser un simple accesorio o decoración.

¡En muchos casos te sorprendería saber lo que aceptan o no aceptan las galerías!

Como acercarse a ellos

Los dueños de galerías esperan un trato cortés.

Para que se te abran las puertas, te ayudaría enviar previamente un paquete de información por correo a las personas a las cuales te gustaría vender tus productos y que piensas que podrían estar interesados en exhibirlos.

El paquete de información debiera ser *simple* – mientras más simple y profesional, mejor – y debiera contener lo siguiente:
1. fotos, diapositivas o un disco compacto de tu trabajo
2. una explicación de uno o dos párrafos acerca de *por qué* haces lo que haces (¡No escribas un libro!)
3. un curriculum vitae
4. un sobre con estampillas -- si quieres que te devuelvan tus materiales

Otro enfoque es llamar y solicitar una cita para mostrar tu portafolio.

Dejarte caer con muestras de tu trabajo, podría hacer que la ocupada persona que toma las decisiones se ponga en tu contra… o podría suceder que no la encuentres, en cuyo caso habrás perdido el tiempo.

Que otras cosas no hay que hacer

No agobies a la galería pidiéndoles que vayan a mirar tu sitio web para ver tu trabajo. Esto les exige tiempo y esfuerzo… y no lo van a hacer

No te presentes a la persona que toma las decisiones durante sus horas de trabajo ni presiones para que compre mientras hay clientes en la tienda. Siempre trata de conseguir una cita en un horario que no sea de trabajo.

No discutas información financiera con los clientes luego de que has cerrado el trato con una galería. Ese es el papel de la galería.

Las fotografías o diapositivas de calidad profesional son indispensables

Tan importante como la pieza misma, es la forma en que se la presenta.

Puede que una feria con jurado rechace un trabajo simplemente debido a la mala calidad de las fotografías/diapositivas. Esto es independiente de la calidad de la pieza misma.

A nivel de las galerías se produce una selección del mismo tipo.
"Calidad profesional" no significa necesariamente que deba ser caro. Aprende a tomar buenas fotos.

Como encontrar galerías para contactar

Hay muchas maneras de hallar información acerca de tu especialidad. Ya hemos hablado de las Páginas Amarillas. He aquí algunas otras:
…internet -- (ejemplo: para los que fabrican edredones de patchwork- revisa la palabra clave en internet: galerías que se especializan en edredones de patchwork)
…revistas escritas para el público que se especializan en tu arte o artesanía particular
…Niche Magazine (Revista Nicho)(www.nichemagazine.com) – revistas de la industria para personas de negocios
…American Style Magazine (Revista Estilo Americano)(www.americanstylemagazine.com)
…Art News (Noticias de Arte)(www.artnews.com) --- mientras www.artnewsmagazine.com es una página de arbitraje

Es importante construir una relación positive y amistosa con las personas de estos negocios (dueños y empleados) que se encargan de tu producto.

No solamente así tendrás interacciones más agradables, sino que las ventas mejorarán, puesto que tu trabajo, ya sea consciente o inconscientemente, será presentado a los clientes de una manera más favorable.

Se fácil de hallar

Una vez que has encontrado a alguien con quien te gustaría trabajar y que está también interesado en trabajar contigo, haz que sea fácil y agradable para ellos ponerse en contacto de nuevo contigo.

Es importante contar con tarjetas profesionales impresas con la información actualizada (P.O. Box y dirección de email -- por razones de seguridad), así como una apariencia limpia y profesional en tu persona y en los materiales de presentación que lleves a la cita.

Luego de tu visita, envía una nota de agradecimiento. A ellos les gustará, y también servirá para reforzar un recuerdo positivo de ti y de tu trabajo.

Y sé siempre cortés.

¿A consignación o directamente vender?

Algunas galerías prefieren aceptar trabajos a consignación, aunque muchas compran directamente.

Algunas te pedirán que firmes un contrato; otras lo mantendrán como un trato de palabra.

Si les permites vender tu trabajo a consignación, averigua con quien estás tratando y revisa las ventas regularmente.

Las galerías son negocios, y, como cualquier otro negocio, algunas intentan operar con cargo flotante. Luego de la venta, el artista debería recibir su parte del dinero dentro de un plazo de 30 días.

Con los artículos a consignación, es común que las galerías pidan un 50% de comisión. Sin embargo, no es siempre así.

La galería debería acordar contigo un precio de venta realista y justo. (Hasta que se establezca un lazo de confianza entre la galería y el artista, sería mejor que éste pusiera ciertos requisitos para asegurarse de que el precio acordado es realmente el precio que se cobrará.)

El objetivo es que tú, el artista emergente, vendas tu trabajo para que tu nombre se haga conocido entre los coleccionistas – pero no a un precio tan bajo que lamentes venderlo.

A medida que tu reputación crece, el precio debería crecer proporcionalmente.

Lineamientos básicos de las galerías

Es probable que las galerías esperen que el artista se rija por ciertos lineamientos básicos:
…exclusividad en tu ciudad, área o estado
…no rebajar los precios de la galería en otros lugares

A cambio, el artista puede esperar por parte de la galería:
…promoción especial
…exhibiciones individuales

Generalmente, si tienes un trato de vender tu trabajo a través de una galería, y alguien te contacta directamente para comprar, se supone que pagarás una parte de la venta a la galería.

¿Por qué?

Porque la galería ha invertido dinero en publicidad y en espacio de exhibición para dar a conocer tu nombre. Quizá no hubieras sido contactado personalmente si no hubiera sido así.

En los contratos que especifican exclusividad, todas las ventas son referidas a la galería.

Diferencias entre galerías, boutiques y tiendas

Las galerías tienden a preferir piezas hechas totalmente a mano.

Las boutiques pueden tener algunas piezas hechas totalmente a mano, junto a otras que están hechas de manera más industrial. Esta mezcla permite un rango más amplio de precios.

Las tiendas tienen principalmente productos elaborados industrialmente.
¿La calidad? ... podría ser comparable para algunos artículos en los tres tipos de locales.

La diferencia en cuanto a la cantidad semanal de visitantes y clientes habituales estaría determinada por la ubicación.

Otros locales

Vender tu trabajo en un puesto dentro de una feria puede ayudar a tus finanzas, ya que al público le gusta conocer y conversar con la persona que ha realizado el trabajo que ha admirado en la muestra.

Algunos organizadores de eventos piden solamente un pago por el puesto, y de acuerdo a sus normas, tú exhibes y vendes tus trabajos.

Otros pueden exigir un pago por el puesto además de un porcentaje de las ventas.

Para participar, puede que necesites comprar una licencia municipal de impuesto sobre las ventas. (El organizador debería darte esta información.)

Si también estás participando en una galería, debes tener cuidado de no rebajar los precios de la galería, ya que si lo haces podrías tener problemas con ellos.

Avanzando

De vez en cuando, los artistas rompen sus lazos con las galerías, boutiques o tiendas.

La manera como se deshace esa sociedad de negocios, es tan importante como la forma en que se establece.

Una buena norma básica es: ¡No quemes tus puentes!

Siempre aléjate con la idea de que volverás – Porque podrías hacerlo.

Los negocios son como pequeñas comunidades. A la gente le gusta hablar.

Los artistas tienden a preferir las galerías a las tiendas debido al prestigio que significan. Pero si lo miras bien, la galería es solo otro tipo de tienda.

*** Agradecimientos especiales para:**
Polly Larsen, de The Larsen Gallery, Scottsdale, Az.
Duane Smith, de Lisa Sette Gallery, Scottsdale, Az.
Joanne Hildt, de Pinnacle Gallery, Scottsdale, Az.
Sarah Walker, de Passage Boutique, Phoenix, Az.
Margaret Wood (Directora de la Arizona Designer Craftsman Exhibition, 2005)
Linda Blumel (Diseñadora de joyas)

Acerca de la autora

Joyce Zborower comenzó a estudiar diseño de joyería alrededor de 1970, mientras vivía en Chicago, comprando libros y tratando de hacer lo que sugerían. Se transladó a Arizona con su familia en 1975, y tuvo la gran fortuna de encontrar excelentes maestros, que eran ellos mismos orfebres, vendían sus creaciones en una galería en California y daban clases semanales a un pequeño grupo de alumnos locales. Estudió con ellos durante cinco años.

Durante ese periodo, Joyce era miembro activo de una organización de arte estatal, la Arizona Designer Craftsmen, que organizaba regularmente exhibiciones con jurado en distintas partes del estado. El trabajo de Joyce ganó varias veces el 1° o 2° lugar en estas exhibiciones, así como también en exhibiciones en California. Más recientemente (2004/5), fue directora de la Arizona State Exhibition dentro de esta organización.

Avanzando hasta el año 2000 y más adelante, los diseños originales de orfebrería de Joyce se han publicado en revistas de la especialidad nacionales e internacionales, tales como

Jewelry Artist, Step-by-Step Beads, Wire Jewelry, Jewelry Arts & Lapidary Journal, para nombrar unas pocas.

Actualmente escribe libros que se venden a través de Create Space, Amazon Kindle y otras tiendas.

Español Libros de Joyce Zborower – Available or Coming Soon

Haga click aquí para ir a mi página de Amazon:
http://amzn.to/MlKKpJ
El Fideicomiso – fábula con moraleja
Pequeños Misterios– cuento
Joyas Hechas a Mano Paso a Paso – diseños originales para nivel principiantes e intermedio
Joyas Artesanales Galeria de fotos – Joyas fundidas – joyas forjadas
Joyas de Alambre - Galería de fotos – Diseños originales
Creaciones en Madera- Galería de fotos – joyeros, biombos, ideas de almacenaje
Quilts Estilo Bargello - Galería de fotos – tapices de quilt
Quilt Tren en Bargello– instrucciones para cortar y coser
Vende tuTrabajo – como transformar tu arte en negocio
La Psicología del Éxito – cómo tener éxito al tratar de cambiar tu apariencia
Huerto sin Esfuerzo – para jardinería en el suelo, elevada o en contenedor
Como Comer Sano – comidas para comer…comidas para evitar
La Verdad Acerca del Aceite de Oliva– beneficios, métodos de curación, remedios

Italian Language Books
La verita su olio de oliva ... Prestazoini – Metodi di polimerizzazione -- Rimidi

Kindle English Language Books

Click here to go to my Amazon page: http://amzn.to/MlKKpJ

-- MYSTERIES/SHORT STORIES
The Trust – a cautionary tale
Little Mysteries – a short story

-- CRAFTS BOOKS
Handcrafted Jewelry Step by Step – beginner and intermediate original designs
Handcrafted Jewelry Photo Gallery – cast jewelry -- fabricated jewelry
Wire Jewelry Photo Gallery – Original Designs
Creations in Wood Photo Gallery – jewelry boxes, screens, storage ideas
Bargello Quilts Photo Gallery – quilt wall hangings
Bargello Train Quilt – cutting and sewing instructions
Sell Your Work – how to turn your craft into your business

-- FOOD/NUTRITION RELATED BOOKS
No Work Vegetable Gardening – for in-ground, raised, or container gardening
How To Eat Healthy – foods to eat . . . foods to avoid
The Truth About Olive Oil – benefits, curing methods, remedies
External Uses of Extra Virgin Olive Oil – Folk Remedies ... Body Lotions ... Pet Treatments
Signs of Vitamin B12 Deficiencies – Who's at Risk – Why – What Can Be Done
13 Easy Tomato Recipes – nature's lycopene rich superfood for heart health and cancer protection
3 Fruit Pie Recipes – apple, cherry, crisp persimmon
BBQ Spare Ribs Recipe – with homemade honey BBQ sauce

-- PSYCHOLOGY BOOKS
Psychology of Success – how to have success when trying to change how you look
How to Fight Depression – 9 case studies ---- by John F. Walsh
Emergency Services Mental Health Professional – Memoirs and Experiences – John F. Walsh
-- CHILDREN'S BOOKS
Christmas ABCs – cute animal illustrations
Baby Pics Counting and Number Book -- 1-13 The numbers are in numerals and words with lots of photos of babies.

Most of the above are also available as print-on-demand paperback editions. Also:
Grandma's No Work Vegetable Gardening – (paperback edition) same as *No Work Vegetable Gardening* except the photos are B&W and the price is lower.

Otros libros recomendados
Ab Workouts for Hardgainers ---- by Michael Weston
The Confession of a Trust Magnate ----- by George Allen Yuille

> **P**icture the combined navies of the world
> anchored off our seaboard cities, the
> combined armies of the world in possession
> of our inland cities, envoys from each
> nation congregated at Washington
> partitioning our country, the entire population
> being apportioned as slaves to do the bidding
> of the conquerors.
> **W**ould you be interested?
> **A**n equally appalling situation confronts
> the people of this country to-day.
> **R**ead of it in the pages of this book.

Este libro fue escrito en 1911. Su mensaje es crítico para hoy, en 2012

Preguntas y comentarios (Questions and Comments)

Me encantaría oír sus comentarios. Envíeme un mail al:
mail:admin@hunting4clients.com

Lo último antes que se vaya…

Thank you for purchasing *Vende tuTrabajo*. If you found the information in this book useful and believe the book is worth sharing, would you take a few seconds and let your friends know about it at Facebook and Twitter? If it turns out to make a difference in their lives, they will thank you . . . as will I.

Todo lo mejor, |
Joyce Zborower

or … go to the book's Amazon page to leave a short review. Your opinion is important to me and I do read all reviews.

Joyce Zborower

www.ingramcontent.com/pod-product-compliance
Lightning Source LLC
Chambersburg PA
CBHW041615180526
45159CB00002BC/862